Having had started quite a few Diaries in my life
I never finished or felt any of these as a part of my everyday life.
Seemingly, it was annoying....

However, until Today every now and then, I feel the need to write sometimes, something....

If it is a bad day or a good day, it happens every once in a while when I want to write something into my Diary, that I never finished before, that I never felt as a part of my everyday life....

The last time I wrote into a such booklet was a few months ago....

The following booklet contains 365 Pages with Date, Place, Time*, Title, a Box for drawing and ten lines for writing.

For it not to seem annoying it is to be filled as follows:

- only once a Day
- always add the Place
- always add the Time*
- give a Title to your daily feeling or experience
- draw something into the Box
- write as if it would be diary, but everything to be within 10 lines

It will be a good experience if indeed there will be 365 writings and 365 drawings of everyday experiences!

*it suggestible to write in the evening

Date_____
Place_____
Time_____
Title_____

Date
Place
Time
Title

Date_____

Place_____

Time_____

Title_____

Date
Place
Time
Title

Date_____
Place_____
Time_____
Title_____

Date
Place
Time
Title

Date_____

Place_____

Time_____

Title_____

Date
Place
Time
Title

Date_____
Place_____
Time_____
Title_____

Date
Place
Time
Title

Date_____
Place_____
Time_____
Title_____

Date
Place
Time
Title

Date_____
Place_____
Time_____
Title_____

Date
Place
Time
Title

Date_____

Place_____

Time_____

Title_____

Date
Place
Time
Title

Date_____
Place_____
Time_____
Title_____

Date
Place
Time
Title

Date_____

Place_____

Time_____

Title_____

Date
Place
Time
Title

Date_____
Place_____
Time_____
Title_____

Date
Place
Time
Title

Date_____
Place_____
Time_____
Title_____

Date
Place
Time
Title

Date_____

Place_____

Time_____

Title_____

Date
Place
Time
Title

Date_____
Place_____
Time_____
Title_____

Date
Place
Time
Title

Date_____
Place_____
Time_____
Title_____

Date
Place
Time
Title

Date_____

Place_____

Time_____

Title_____

Date
Place
Time
Title

Date_____
Place_____
Time_____
Title_____

Date
Place
Time
Title

Date_____
Place_____
Time_____
Title_____

Date _____
Place _____
Time _____
Title _____

Date_____

Place_____

Time_____

Title_____

Date
Place
Time
Title

Date_____
Place_____
Time_____
Title_____

Date
Place
Time
Title

Date_____

Place_____

Time_____

Title_____

Date
Place
Time
Title

Date_____

Place_____

Time_____

Title_____

Date
Place
Time
Title

Date_____
Place_____
Time_____
Title_____

Date
Place
Time
Title

Date_____

Place_____

Time_____

Title_____

Date_____
Place_____
Time_____
Title_____

Date_____

Place_____

Time_____

Title_____

Date
Place
Time
Title

Date_____
Place_____
Time_____
Title_____

Date
Place
Time
Title

Date_____
Place_____
Time_____
Title_____

Date
Place
Time
Title

Date_____

Place_____

Time_____

Title_____

Date
Place
Time
Title

Date_____
Place_____
Time_____
Title_____

Date
Place
Time
Title

Date_____
Place_____
Time_____
Title_____

Date _____
Place _____
Time _____
Title _____

Date_____
Place_____
Time_____
Title_____

Date
Place
Time
Title

Date_____
Place_____
Time_____
Title_____

Date
Place
Time
Title

Date_____

Place_____

Time_____

Title_____

Date
Place
Time
Title

Date_____

Place_____

Time_____

Title_____

Date
Place
Time
Title

Date_____
Place_____
Time_____
Title_____

Date
Place
Time
Title

Date_____

Place_____

Time_____

Title_____

Date _____
Place _____
Time _____
Title _____

Date_____

Place_____

Time_____

Title_____

Date _____
Place _____
Time _____
Title _____

Date_____
Place_____
Time_____
Title_____

Date
Place
Time
Title

Date_____

Place_____

Time_____

Title_____

Date _____
Place _____
Time _____
Title _____

Date_____

Place_____

Time_____

Title_____

Date
Place
Time
Title

Date_____
Place_____
Time_____
Title_____

Date _____
Place _____
Time _____
Title _____

Date_____
Place_____
Time_____
Title_____

Date
Place
Time
Title

Date_____

Place_____

Time_____

Title_____

Date
Place
Time
Title

Date_____
Place_____
Time_____
Title_____

Date
Place
Time
Title

Date_____

Place_____

Time_____

Title_____

Date_____
Place_____
Time_____
Title_____

Date_____

Place_____

Time_____

Title_____

Date _____
Place _____
Time _____
Title _____

Date_____

Place_____

Time_____

Title_____

Date
Place
Time
Title

Date_____
Place_____
Time_____
Title_____

Date_____
Place_____
Time_____
Title_____

Date_____

Place_____

Time_____

Title_____

Date
Place
Time
Title

Date_____
Place_____
Time_____
Title_____

Date _____
Place _____
Time _____
Title _____

Date_____
Place_____
Time_____
Title_____

Date
Place
Time
Title

Date_____

Place_____

Time_____

Title_____

Date_____

Place_____

Time_____

Title_____

Date_____
Place_____
Time_____
Title_____

Date _____
Place _____
Time _____
Title _____

Date_____

Place_____

Time_____

Title_____

Date_____
Place_____
Time_____
Title_____

Date_____

Place_____

Time_____

Title_____

Date_____
Place_____
Time_____
Title_____

Date_____
Place_____
Time_____
Title_____

Date
Place
Time
Title

Date_____

Place_____

Time_____

Title_____

Date_____
Place_____
Time_____
Title_____

Date_____

Place_____

Time_____

Title_____

Date
Place
Time
Title

Date_____
Place_____
Time_____
Title_____

Date
Place
Time
Title

Date_____
Place_____
Time_____
Title_____

Date
Place
Time
Title

Date_____

Place_____

Time_____

Title_____

Date
Place
Time
Title

Date_____
Place_____
Time_____
Title_____

Date _____
Place _____
Time _____
Title _____

Date_____

Place_____

Time_____

Title_____

Date
Place
Time
Title

Date_____

Place_____

Time_____

Title_____

Date _____
Place _____
Time _____
Title _____

Date_____
Place_____
Time_____
Title_____

Date _____
Place _____
Time _____
Title _____

Date_____

Place_____

Time_____

Title_____

Date
Place
Time
Title

Date_____
Place_____
Time_____
Title_____

Date
Place
Time
Title

Date_____
Place_____
Time_____
Title_____

Date
Place
Time
Title

Date_____

Place_____

Time_____

Title_____

Date
Place
Time
Title

Date_____
Place_____
Time_____
Title_____

Date
Place
Time
Title

Date_____
Place_____
Time_____
Title_____

Date
Place
Time
Title

Date_____

Place_____

Time_____

Title_____

Date
Place
Time
Title

Date_____

Place_____

Time_____

Title_____

Date
Place
Time
Title

Date_____
Place_____
Time_____
Title_____

Date
Place
Time
Title

Date_____

Place_____

Time_____

Title_____

Date_____
Place_____
Time_____
Title_____

Date_____
Place_____
Time_____
Title_____

Date
Place
Time
Title

Date_____
Place_____
Time_____
Title_____

Date
Place
Time
Title

Date_____
Place_____
Time_____
Title_____

Date_____
Place_____
Time_____
Title_____

Date_____

Place_____

Time_____

Title_____

Date
Place
Time
Title

Date_____
Place_____
Time_____
Title_____

Date
Place
Time
Title

Date_____

Place_____

Time_____

Title_____

Date _____
Place _____
Time _____
Title _____

Date_____
Place_____
Time_____
Title_____

Date
Place
Time
Title

Date_____
Place_____
Time_____
Title_____

Date _____
Place _____
Time _____
Title _____

Date_____

Place_____

Time_____

Title_____

Date _____
Place _____
Time _____
Title _____

Date_____

Place_____

Time_____

Title_____

Date _____
Place _____
Time _____
Title _____

Date_____
Place_____
Time_____
Title_____

Date
Place
Time
Title

Date_____

Place_____

Time_____

Title_____

Date _____
Place _____
Time _____
Title _____

Date_____

Place_____

Time_____

Title_____

Date
Place
Time
Title

Date_____
Place_____
Time_____
Title_____

Date
Place
Time
Title

Date_____
Place_____
Time_____
Title_____

Date_____
Place_____
Time_____
Title_____

Date_____

Place_____

Time_____

Title_____

Date
Place
Time
Title

Date_____
Place_____
Time_____
Title_____

Date _____
Place _____
Time _____
Title _____

Date_____

Place_____

Time_____

Title_____

Date:
Place:
Time:
Title:

Date_____

Place_____

Time_____

Title_____

Date
Place
Time
Title

Date_____
Place_____
Time_____
Title_____

Date
Place
Time
Title

Date_____

Place_____

Time_____

Title_____

Date
Place
Time
Title

Date_____

Place_____

Time_____

Title_____

Date_____
Place_____
Time_____
Title_____

Date_____

Place_____

Time_____

Title_____

Date
Place
Time
Title

Date_____
Place_____
Time_____
Title_____

Date
Place
Time
Title

Date_____
Place_____
Time_____
Title_____

Date _____
Place _____
Time _____
Title _____

Date_____
Place_____
Time_____
Title_____

Date
Place
Time
Title

Date_____

Place_____

Time_____

Title_____

Date_____
Place_____
Time_____
Title_____

Date_____
Place_____
Time_____
Title_____

Date
Place
Time
Title

Date_____

Place_____

Time_____

Title_____

Date
Place
Time
Title

Date_____
Place_____
Time_____
Title_____

Date _____
Place _____
Time _____
Title _____

Date_____
Place_____
Time_____
Title_____

Date
Place
Time
Title

Date_____

Place_____

Time_____

Title_____

Date
Place
Time
Title

Date_____
Place_____
Time_____
Title_____

Date
Place
Time
Title

Date_____

Place_____

Time_____

Title_____

Date _____

Place _____

Time _____

Title _____

Date_____
Place_____
Time_____
Title_____

Date _____
Place _____
Time _____
Title _____

Date_____

Place_____

Time_____

Title_____

Date_____
Place_____
Time_____
Title_____

Date_____

Place_____

Time_____

Title_____

Date_____

Place_____

Time_____

Title_____

Date_____
Place_____
Time_____
Title_____

Date
Place
Time
Title

Date_____

Place_____

Time_____

Title_____

Date _____
Place _____
Time _____
Title _____

Date_____

Place_____

Time_____

Title_____

Date
Place
Time
Title

Date_____
Place_____
Time_____
Title_____

Date
Place
Time
Title

Date_____

Place_____

Time_____

Title_____

Date
Place
Time
Title

Date_____

Place_____

Time_____

Title_____

Date
Place
Time
Title

Date_____
Place_____
Time_____
Title_____

Date
Place
Time
Title

Date_____

Place_____

Time_____

Title_____

Date
Place
Time
Title

Date_____

Place_____

Time_____

Title_____

Date
Place
Time
Title

Date_____
Place_____
Time_____
Title_____

Date _____
Place _____
Time _____
Title _____

Date_____
Place_____
Time_____
Title_____

Date_____
Place_____
Time_____
Title_____

Date_____
Place_____
Time_____
Title_____

Date
Place
Time
Title

Date_____
Place_____
Time_____
Title_____

Date
Place
Time
Title

Date_____

Place_____

Time_____

Title_____

Date_____
Place_____
Time_____
Title_____

Date_____

Place_____

Time_____

Title_____

Date
Place
Time
Title

Date_____
Place_____
Time_____
Title_____

Date
Place
Time
Title

Date_____
Place_____
Time_____
Title_____

Date _____
Place _____
Time _____
Title _____

Date_____

Place_____

Time_____

Title_____

Date
Place
Time
Title

Date_____
Place_____
Time_____
Title_____

Date
Place
Time
Title

Date_____

Place_____

Time_____

Title_____

Date
Place
Time
Title

Date_____
Place_____
Time_____
Title_____

Date
Place
Time
Title

Date_____
Place_____
Time_____
Title_____

Date
Place
Time
Title

Date_____

Place_____

Time_____

Title_____

Date _____
Place _____
Time _____
Title _____

Date_____

Place_____

Time_____

Title_____

Date
Place
Time
Title

Date_____
Place_____
Time_____
Title_____

Date
Place
Time
Title

Date_____

Place_____

Time_____

Title_____

Date_____
Place_____
Time_____
Title_____

Date_____
Place_____
Time_____
Title_____

Date
Place
Time
Title

Date_____
Place_____
Time_____
Title_____

Date
Place
Time
Title

Date_____
Place_____
Time_____
Title_____

Date _____
Place _____
Time _____
Title _____

Date_____

Place_____

Time_____

Title_____

Date
Place
Time
Title

Date_____

Place_____

Time_____

Title_____

Date
Place
Time
Title

Date_____

Place_____

Time_____

Title_____

Date
Place
Time
Title

Date_____

Place_____

Time_____

Title_____

Date
Place
Time
Title

Date_____
Place_____
Time_____
Title_____

Date_____
Place_____
Time_____
Title_____

Date_____

Place_____

Time_____

Title_____

Date
Place
Time
Title

Date_____

Place_____

Time_____

Title_____

Date
Place
Time
Title

Date_____
Place_____
Time_____
Title_____

Date _____
Place _____
Time _____
Title _____

Date_____

Place_____

Time_____

Title_____

Date_____
Place_____
Time_____
Title_____

Date_____

Place_____

Time_____

Title_____

Date
Place
Time
Title

Date_____
Place_____
Time_____
Title_____

Date_____
Place_____
Time_____
Title_____

Date_____

Place_____

Time_____

Title_____

Date
Place
Time
Title

Date_____

Place_____

Time_____

Title_____

Date
Place
Time
Title

Date_____
Place_____
Time_____
Title_____

Date
Place
Time
Title

Date_____
Place_____
Time_____
Title_____

Date
Place
Time
Title

Date_____
Place_____
Time_____
Title_____

Date
Place
Time
Title

Date_____
Place_____
Time_____
Title_____

Date _____

Place _____

Time _____

Title _____

Date_____

Place_____

Time_____

Title_____

Date
Place
Time
Title

Date_____

Place_____

Time_____

Title_____

Date
Place
Time
Title

Date_____
Place_____
Time_____
Title_____

Date
Place
Time
Title

Date_____

Place_____

Time_____

Title_____

Date _____
Place _____
Time _____
Title _____

Date_____

Place_____

Time_____

Title_____

Date_____
Place_____
Time_____
Title_____

Date_____
Place_____
Time_____
Title_____

Date _____

Place _____

Time _____

Title _____

Date_____

Place_____

Time_____

Title_____

Date
Place
Time
Title

Date_____

Place_____

Time_____

Title_____

Date
Place
Time
Title

Date_____
Place_____
Time_____
Title_____

Date _____
Place _____
Time _____
Title _____

Date_____

Place_____

Time_____

Title_____

Date _____
Place _____
Time _____
Title _____

Date_____
Place_____
Time_____
Title_____

Date
Place
Time
Title

Date_____

Place_____

Time_____

Title_____

Date _____
Place _____
Time _____
Title _____

Date_____
Place_____
Time_____
Title_____

Date _____
Place _____
Time _____
Title _____

Date_____

Place_____

Time_____

Title_____

Date
Place
Time
Title

Date_____
Place_____
Time_____
Title_____

Date
Place
Time
Title

Date_____

Place_____

Time_____

Title_____

Date_____
Place_____
Time_____
Title_____

Date_____

Place_____

Time_____

Title_____

Date
Place
Time
Title

Date_____
Place_____
Time_____
Title_____

Date
Place
Time
Title

Date_____
Place_____
Time_____
Title_____

Date
Place
Time
Title

Date_____

Place_____

Time_____

Title_____

Date
Place
Time
Title

Date_____

Place_____

Time_____

Title_____

Date
Place
Time
Title

Date_____

Place_____

Time_____

Title_____

Date
Place
Time
Title

Date_____

Place_____

Time_____

Title_____

Date
Place
Time
Title

Date_____
Place_____
Time_____
Title_____

Date _____
Place _____
Time _____
Title _____

Date_____
Place_____
Time_____
Title_____

End

Notes:

Notes:

www.ingramcontent.com/pod-product-compliance
Lightning Source LLC
Chambersburg PA
CBHW020724180526
45163CB00001B/98